U0122407

责任编辑：熊　晶
书籍设计：敖　露
技术编辑：李国新
版式设计：左岸工作室

图书在版编目（CIP）数据

秋 / 田英章主编；田雪松编著；罗松绘.
——武汉：湖北美术出版社，2017.4
（书写四季·田英章田雪松硬笔楷书描临本）
ISBN 978-7-5394-7585-1

Ⅰ.①秋…

Ⅱ.①田…②田…③罗…

Ⅲ.①硬笔字－楷书－法帖

Ⅳ.①J292.12

中国版本图书馆CIP数据核字(2017)第072127号

出版发行：长江出版传媒　湖北美术出版社
地　　址：武汉市洪山区雄楚大街268号B座
电　　话：(027)87679525（发行）87679541（编辑）
传　　真：(027)87679523
邮政编码：430070
印　　刷：武汉三川印务有限公司
开　　本：889mm×1194mm　1/32
印　　张：4
版　　次：2017年8月第1版
　　　　　2017年8月第1次印刷
定　　价：26.00元

田英章田雪松硬笔楷书描临本

书写四季

田英章 主编　田雪松 编著　罗松 绘

长江出版传媒　湖北美术出版社

目 录

满山的红叶

便是这个季节中最奢侈的憧憬

亲爱的，让我们一同前往葡萄园，榨葡萄汁，将之储入池里，就像心灵记取世代先人智慧。让我们采集干果，提取百花香精；果与花之名虽亡，种子与花香之实犹存。

让我们回住处去，因为树叶已黄，随风飘飞，仿佛风神想用黄叶为夏天告别时满腹怨言而去的花

做殓衣。来呀，百鸟已飞向海岸，带走了花园的生气，把寂寞孤独留给了茉莉和野菊，花园只能将余下的泪水洒在地面上。

　　让我们打道回府吧！溪水已停止流动，泉眼已揩干欢乐

的泪滴，丘山也已脱下艳丽衣裳。亲爱的，快来吧，大自然已被困神缠绕，即用动人的奈哈温德歌声告别苏醒。

《爱的生命·秋》
纪伯伦

震落了清晨满披着的露珠，

伐木声丁丁地飘出幽谷。

放下饱食过稻香的镰刀，

用背篓来装竹篱间肥硕的瓜果。

秋天栖息在农家里。

向江面的冷雾撒下圆圆的网，

收起青鳊鱼似的
乌桕叶的影子。

芦篷上满载着白
霜，

轻轻摇着归泊的
小桨。

秋天游戏在渔船
上。

草野在蟋蟀声中
更寥阔了。

溪水因枯涸见石
更清冽了。

牛背上的笛声何
处去了，
　　那满流着夏夜的
香与热的笛孔？
　　秋天梦寐在牧羊
女的眼里。

　　　　《秋天》
　　　　　何其芳

我要在最细的雨中
吹出银色的花纹
让所有在场的丁香
都成为你的伴娘

我要张开梧桐的手掌
去接雨水洗脸
让水杉用软弱的笔尖
在风中写下婚约

我要装作一名船长
把铁船开进树林
让你的五十个兄弟

徒劳地去海上寻找

我要像果仁一样洁净
在你的心中安睡
让树林永远沙沙作响
也不生出鸟的翅膀

我要汇入你的湖泊
在水底静静地长成大树
我要在早晨明亮地站起
把我们的太阳投入天空

《南国之秋》
顾城

窗外的菊
依旧开成一帧静默的风景
放眼望去
银色的扁舟
落于湖面
平添着几分秋的意境

霜落，朔风乍起。庭中红叶、门前银杏不时飞舞着，白天看起来像掠过书窗的鸟影；晚间扑打着屋檐，虽是晴夜，却使人想起雨景。晨起一看，满庭皆落叶。举目仰望，枫树露出枯瘦的枝头，遍地如彩锦。树梢上还剩下被北风留下的两三片或三四片叶子，在朝阳里闪

光。银杏树直到昨天还是一片金色的云，今晨却骨瘦形销了。那残叶好像晚春的黄蝶，这里那里点缀着。

这个时节的白昼是静谧的。清晨的霜，傍晚的风，都使人感到寒凉。然而在白天，湛蓝的天空高爽，明净；阳光清澄，美丽。对窗读书，周围悄无人声，虽身居都市，

亦觉得异常的幽静。偶尔有物影映在格子门上，开门一望，院子的李树，叶子落了，枝条交错，纵横于蓝天之上。梧桐坠下一片硕大的枯叶，静静躺在地上，在太阳下闪光。

庭院寂静，经霜打过的菊花低着头，将影子布在地上。鸟雀啄含后残留的南天

竹的果实，在八角金盘下泛着红光。失去了华美的姿态，使它显得多么寂寥。两三只麻雀飞到院里觅食。廊檐下一只老猫躺着晒太阳。一只苍蝇飞来，在格子门上爬动，发出沙沙的声响。

《晚秋初冬》
德富芦花

当田野上染上一层金黄，各种各样的果实摇着铃铛的时候，雨，似乎也像出嫁生了孩子的母亲，显得端庄而又沉思了。这时候，雨不大出门。田野上几乎总是金黄的太阳。也许，人们都忘记了雨。成熟的庄稼地等待收割，金灿灿的种子需要晒

干，甚至红透了的山果也希望最后晒甜。忽然，在一个夜晚，窗玻璃上发出了响声，那是雨，是使人静谧、使人怀想、使人动情的秋雨啊！天空是暗的，但雨却闪着光；田野是静的，但雨在倾诉着。顿时，你会产生一脉悠远的情思。也许，在人们

劳累了一个春夏，收获已经在大门口的时候，多么需要安静和沉思啊！雨变得更轻、也更深情了，水声在屋檐下，水花在窗玻璃上，会陪伴着你的夜梦。如果你怀着那种快乐感的话，那白天的秋雨也不会使人厌烦。你只会感到更高邈、深远，并让凄冷的雨滴，去纯

净你的灵魂，而且一定会遥望到在一场秋雨后将出现一个更净美、开阔的大地。

《雨的四季》
刘湛秋

林中湿漉漉的地面盖了一床金灿灿的落叶被，

我鲁莽地用双脚踩脏森林那春天的美。

我的两腮冻得通红：在森林中奔跑真畅美，

听着树枝的劈啪声声，用脚把树叶扒成一堆。

昔日的欢乐在这
里已荡然无存，

　　森林已全然敞露
自己的秘密，

　　最后一颗核桃也
被摘净，

　　最后一朵鲜花也
已零落成泥。

　　青苔不再往上攀
爬，

　　毛茸茸的乳蘑不
再成堆地钻出，

树墩四周也不再悬挂越橘那紫红的流苏。

夜间的严寒藏身树叶中久久不散，
纯净透明的天空透过森林冷冷观看。

树叶在脚下沙沙直响；
死神铺开了自己的俘获……

只有我心花怒
放——欢天喜地唱起
了歌！

我知道，我在青
苔间摘下早春的雪莲
花定有因果；
我和每一朵花都
有缘，直到晚秋最后
的花朵：

心灵向鲜花讲述
了什么秘密，鲜花又

把什么诉说给心灵，

在冬天的每日每
夜我都将回忆，满怀
幸福的深情。

树叶在脚下沙沙
直响；死神铺开了自
己俘获……

只有我心花怒
放——欢天喜地唱起
了歌！

《秋天》

迈科夫

我爱徜徉于林间小道，

信步而行，随兴所之；

循着深深的车辙两条，

前路无尽，漫漫逶迤……

绿林四周五彩缤纷；

枫树早已被秋天染成火云，

而云杉林依旧绿

树荫浓;

　　金黄的杨树惊惶
地抖颤，

　　白桦树叶飘落随
风，

　　像地毯铺满了路
面……

　　你走在上面仿若
走在水里——

　　脚下哗哗直响……
而耳中

　　传来丛林细碎的
鼾声，那是

轻软的凤尾草正
沉沉入梦，

而那一排排红艳
艳的毒蝇蕈

就像童话里那些
沉睡的小矮人……

太阳渐渐西沉……

远处的河水已金
波荡漾……

磨坊里的水轮
早已在远方震响……

突然驶来一辆大
车，

修养的花儿
在寂静中开过去了
成功的果子
便要在光明里结实

一会儿在夕阳下闪烁，

一会儿在绿荫中隐没……

一个老头催马前行，一路吆喝，

就在车上，坐着一个小孩子，

爷爷讲着恐怖的故事逗吓孙子；

一条看家狗毛茸茸的尾巴垂得低低，

吠叫着在大车前

后跑来跑去，

　　到处飘传着一片
欢乐的猖狂，

　　响亮了林中的黄
昏。

　　　　　《风景》
　　　　　迈科夫

秋花惨淡秋草黄，耿耿秋灯秋夜长；已觉秋窗秋不尽，那堪风雨助凄凉！

助秋风雨来何速？惊破秋窗秋梦绿；抱得秋情不忍眠，自向秋屏移泪烛。

泪烛摇摇爇短檠，牵愁照恨动离情；谁家秋院无风入？何处秋窗无雨声？

罗衾不奈秋风

力，残漏声催秋雨急；
连宵霡复飕飕，灯前
似伴离人泣。

　　寒烟小院转萧条，
疏竹虚窗时滴沥；不
知风雨几时休，已教
泪洒窗纱湿。

《代别离·秋窗风雨夕》
　　　　　　曹雪芹

灯下看《雁门集》，忽然翻出一片压干的枫叶来。

这使我记起去年的深秋。繁霜夜降，木叶多半凋零，庭前的一株小小的枫树也变成红色了。我曾绕树徘徊，细看叶片的颜色，当他青葱的时候是从没有这么注意的。他也并非全树通红，最多的是浅绛，

有几片则在绯红地上，还带着几团浓绿。一片独有一点蛀孔，镶着乌黑的花边，在红，黄和绿的斑驳中，明眸似的向人凝视。我自念：这是病叶呵！便将它摘了下来，夹在刚才买到的《雁门集》里。大概是愿使这将坠的被蚀而斑斓的颜色，暂得保存，不即与群叶一同飘散罢。

但今夜它却黄蜡似的躺在我的眼前，那眸子也不复似去年一般灼灼。假使再过几年，旧时的颜色在我记忆中消去，怕连我也不知道它何以夹在书里面的原因了。将坠的病叶的斑斓，似乎也只能在极短时中相对，更何况是葱郁的呢。看看窗外，很能耐寒的树木也早

经秃尽了；枫树更何消说得。当深秋时，想来也许有和这去年的模样相似的病叶的罢，但可惜我今年竟没有赏玩秋树的余闲。

《腊叶》
鲁迅

金黄

春的承诺

成熟了梦想

繁花落尽，我心中
仍留有花落的声音，
一朵、一朵，在无人
的山间轻轻飘落。

《桐花》
席慕蓉

秋天的黄昏，一人独坐在沙发上抽烟，看烟头白灰之下露出红光，微微透露出暖气，心头的情绪便跟着那蓝烟缭绕而上，一样的轻松，一样的自由。不转眼，缭烟变成缕缕的细丝，慢慢不见了，而那霎时，心上的情绪也跟着消沉于大千世界，所以也不讲那时

的情绪，而只讲那时的情绪的况味。待要再划一根洋火，再点起那已点过三四次的雪茄，却因白灰已积得太多而点不着，乃轻轻一弹，烟灰静悄悄的落在铜炉上，其静寂如同我此时用毛笔写在纸上一样，一点的声息也没有。于是再点起来，一口一口的吞云吐雾，香气

扑鼻，宛如偎红倚翠温香在抱的情调。于是想到烟，想到这烟一股温煦的热气，想到室中缭绕暗淡的烟霞，想到秋天的意味。这时才忆起，向来诗文上秋的含义，并不是这样的，使人联想的是萧杀，是凄凉，是秋扇，是红叶，是荒林，是衰草。然而秋确有另一意味，没

有春天的阳气勃勃，也没有夏天的炎烈迫人，也不像冬天之全入于枯槁凋零。我所爱的是秋林古气磅礴气象。有人以老气横秋骂人，可见是不懂得秋林古色之滋味。在四时中，我于秋是有偏爱的，所以不妨说说。秋是代表成熟，对于春天之明媚娇艳，夏日的茂密浓深，

都是过来人，不足为奇了。所以其色淡，叶多黄，有古色苍茏之概，不单以葱翠争荣了。这是我所谓秋天的意味。大概我所爱的不是晚秋，是初秋，那时暄气初消，月正圆，蟹正肥，桂花皎洁，也未陷入凛

烈萧瑟气态，这是最值得赏乐的，那时的温和，如我烟上的红灰，只是一股熏熟的温香罢了。或如文人已排脱下笔惊人的格调，而渐趋纯熟练达，宏毅坚实，其文读来有深长意味。这就是庄子所谓"正得秋而万宝成"结实的意义。在人生上最享乐的就是这一类的事。比如

酒以醇以老为佳。烟也有和烈之辨。雪茄之佳者，远胜于香烟，因其味较和。倘是烧得得法，慢慢的吸完一支，看那红光炙发，有无穷的意味。鸦片吾不知，然看见人在烟灯上烧，听那微微哔剥的声音，也觉得有一种诗意。大概凡是古老，纯熟，熏黄，熟练的事

物，都使我得到同样的愉快。如一只熏黑的陶锅在烘炉上用慢火炖猪肉时所发出的锅中徐吟的声调，使我感到同看人烧大烟一样的兴味。或如一本用过二十年而尚未破烂的字典，或是一张用了半世的书桌，或如看见街上一熏黑了老气横秋的招牌，或是看见书法大家苍

劲雄浑的笔迹，都令人有相同的快乐。人生世上如岁月之有四时，必须要经过这纯熟时期，如女人发育健全遭遇安顺的，亦必有一时徐娘半老的风韵，为二八佳人所不及者。使我最佩服的是邓肯的佳句："世人只会吟咏春天与恋爱，真无道理。须知秋天的景色，更华丽，

更恢奇，而秋天的快乐有万倍的雄壮、惊奇、都丽。我真可怜那些妇女识见偏狭，使她们错过爱之秋天的宏大的赠赐。"若邓肯者，可谓识趣之人。

《秋天的况味》
林语堂

那花
只管飘零
那叶
只管散落

满山的牵牛藤起伏，紫色的小浪花一直冲击到我的窗前才猛然收势。

阳光是耀眼的白，像锡，像许多发光的金属。是哪个聪明的古人想起来以木象春而以金象秋的？我们喜欢木的青绿，但我们怎能不钦仰金属的灿白。

对了，就是这灿白，闭着眼睛也能感到的。在云里，在芦苇上，在满山的的翠竹上，在满谷的长风里，这样乱扑扑地压了下来。

在我们的城市里，夏季上演得太长，秋色就不免出场得晚些。但秋是永远不会被混淆的——这坚硬明朗的金属季。让我

们从微凉的松风中去认取，让我们从新刈的草香中去认取。

……

偶然落一阵秋雨，薄寒袭人，雨后常常又现出冷冷的月光，不由人不生出一种悲秋的情怀。你那儿呢？窗外也该换上淡淡的秋景了吧？秋天是怎样地适合故人之情，又怎样的适合

银银亮亮的梦啊！

随着风，紫色的浪花翻腾，把一山的秋凉都翻到我的心上来了。我爱这样的季候，只是我感到我爱得这样孤独。

我并非不醉心春天的温柔，我并非不向往夏天的炽热，只是生命应该严肃、应该成熟、应该神圣，就像秋天所给我们的

一样——然而，谁懂呢？谁知道呢？谁去欣赏深度呢？

《秋天秋天》
张晓风

这里就正是秋天。

它辉煌的告别仪式正在山野间、河谷里轰轰烈烈地展开：它才不管城市尚余的那三分热把那一方天地搞得多么萎蔫憔悴呢，它说"我管那些？"说完，就在阔野间放肆地躺下来，凝视天空。秋天的一切表情中，精髓便是：凝神。

那样一种专注，

一派宁静；

　　它不骄不躁，却洋溢着平稳的热烈；

　　它不想不怨，却透出了包容一切的凄凉。

　　在这辉煌的仪式中，它开始奢侈，它有了一种本能的发自生命本体的挥霍欲。一夜之间就把全部流动着嫩绿汁液的叶子铸成金币，挥撒，或

者挂满树枝，叮当作响，掷地有声。

谁又肯躬身趋前拾起它们呢？在这样豪华慷慨的馈赠面前，人表现得冷漠而又高傲。

只有一个孩子，一个女孩子。她拾起一枚落叶，金红斑斓的，宛如树的大鸟身上落下的一根羽毛。她透过这片叶子去看

太阳，光芒便透射过来，使这枚秋叶通体透明，脉络清晰如描。仿佛一个至高境界的生命向你展示了它的五脏六腑，一尘不染，经络优美。"呀！"那女孩子说，"它的

五脏六腑就像是一幅画！"

　　还有一个老人，一个瘦老头，他用扫帚扫院子，结果扫起了一堆落叶。他在旁边坐下来吸烟，顺手用火柴引着了那堆落叶，看不见火焰，却有一股灰蓝色的烟从叶缝间流泻出来。这是那样一种烟，焚香似的烟，细流轻绕，

柔纱舒卷，白发长须似地飘出一股佛家思绪。这思想带着一股特殊的香味，黄叶慢慢燃烧涅磐的香味，醒人鼻脑。老人吸着这两种烟，精神和肉体都有了某种休憩栖息的愉悦。

这时的每一棵树，都是一棵站在秋光里的黄金树，在如仪的告别式上端庄肃

立。它们与落日和谐，与朝阳也和谐；它们站立的姿式高雅优美，你若细细端详，便可发现那是一种人类无法摹仿的高贵站姿，令人惊羡。它们此时正丰富灿烂得恰到好处，浑身披满了待落的美羽，就像一群缤纷的伞兵准备跳伞；商量，耳语，很快就将行动……大树，小

树，团团的树，形态偏颇的树，都处在这种辉煌的时刻，丰满成熟的极限，自我完美的巅峰，很快，这一刻就会消失，剩下一个个骨架支楞的荒野者。

《伊犁秋天的札记》

周涛

何其美妙的时刻，
何其准确的手！
那是秋风游荡的
时刻，
那是秋风的手……
立冬之前，秋风
游荡着，匆匆赶往每
一棵树，就像是一个
摘棉花的农妇，急着
去摘掉最后的叶片，
仿佛她要是不摘干净，
冬天就会埋怨她怠惰。
她是那种手脚利

索但是性子有些急躁的农妇，她一点儿也不衰老，相反，她的精力总是显得非常充沛。她应该大约三十岁多一点，还应该是北方农妇，她的手指掠过丛林，叶片纷纷飘落。

这时，大地上的一切成熟事物的芬芳正在天地间浓郁地弥漫着，闻起来像是秋

天肉体散发出的气息，像是那农妇身上的气味，非常健康，非常饱满，夸示着无穷无尽的生育力，但是也含着这位厉害女人的一股凉意。

秋风这个女人啊，有多么好啊。

对每一棵树，她都采取有枣没枣打三竿的北方式作法，泼辣得近乎粗暴；但是对

于有些独悬空枝的叶子，她却表现出细腻，顽皮的态度，她有足够的耐心和丰富的情感，手指轻盈极了，似有无限留恋。她轻轻弹拨着那叶片，似乎舍不得让它陨落，但她无意间叹一口气时，叶片落了。

繁华一季，终归于凋谢。

那个美好农妇的

手指间并不含有一丝伤感，她自己不懂得什么悲凉。一切都是自然的、准确的，一切都恰到好处，包括凋谢和败落，都是至美至善。

　　一切的一切在于，真正是繁华过了。

　　此刻，千"金"散尽，夫何如哉！

　　何其美妙的时刻，

何其准确的手！

那是秋风游荡的时刻，

那是秋风的手……

《秋风的手》

周涛

我的昼间之花
落下它那被遗忘的花瓣
在黄昏中
这花成熟为一颗记忆的金果

五月不见榴火，春天
正悄悄走过

　　小坡上坐着一个飘
着彩带的风信子

　　四周慢慢地暗了，
山风不留下什么

　　只留下一角乱云败
絮的黄昏天

　　我倚着伐倒的树干

　　槭槭的树声不止地
流过

　　我便不再唱歌了，
亲爱的

春天化成一个红
衣裳的小女孩
　　在铃声中追赶着
一只斑烂的蝴蝶
　　我忧郁地躺下，
化为岸上的一堆新坟
　　每天听着河那边
震荡过来的钟声
　　春天走过，春天
悄悄地把我带走

　　　　　　《逝水》
　　　　　　　杨牧

秋天是美好的季节。诚然，秋天往往寒冷，多雨，令人不适……但也温暖、鲜艳、一片金黄。这乃是我最喜爱的秋天。我喜欢观察，树叶怎样渐渐地、而不是立刻变黄。有的花木尚妖娆妍丽，一片翠绿，富于生命力，仿佛不愿顺从时序，不服老，不愿死；有的花木

则安于自己的命运，
但，即使正在枯萎，
也骄傲地保持自己的
风韵，把花瓣染上一
层迷人的暖色，好似
为自己的成熟和永恒
的使命——美化生活，
为人们服务而感到欢
悦。

《秋》

科兹洛芙斯卡娅

我听到焦急的剪刀
在窗外碰撞

　　锐利那声音快意
在风中交击

　　晨光洒满草木高
和低。我

　　抬头外望，从茶
杯里分心

　　寻觅，墙上是掩
映的日影颜色似冻顶

　　是剪刀轻率通过
短篱或者小树的声音

　　持续地，一种慈

和的杀戮追踪在进行
　　持续地进行。我
探身去看，听到
　　那声音遽尔加强，
充满了四邻
　　却又看不见园丁
的影
　　山毛榉结满血红
的树子
　　老青枫飘然有了
落叶的姿势
　　苍苔小径后是成
熟的葡萄架

两捆枯枝堆放着，
在松下
　　大半菊花已经含了苞
　　我走进院子寻觅，墙
里墙外不见园丁的
　　影，只有晨风闪亮吹
过如凉去了一杯茶
　　那碰撞的剪刀原来是
他手上的器械，是他
　　他是季节的神在试探
我以一样的锋芒和耐性

《秋探》

杨牧

红叶不是到处皆有的，——自然是指的大规模的枫柏、柿叶等，不是零片的任何林木的叶子；黄叶则普通极了，只要到了相当的时候。岭表气温和暖，冬季的景象，只相当于北方的秋天。在这份儿，自然可以看到枝间及地上，满缀着黄金的叶子了。日来偶纵步东

郊、北园一带，看到它们那样稀疏地清寂地挣扎于萧索的气运中，不免一股哀戚之情为之掀然鼓动起来。

《黄叶小谈》
钟敬文

说说这秋天吧！

　　每年都有秋天，生命中有感动、有启示、有觉察的秋天，又有几回呢？真的寻索到寥寥可数的深有所感的秋日，又能用什么言语加以叙述呢？

　　天上的明月，满山的枫红，一直在跳舞的菅芒花，美得比春天更动人的秋云秋霞，你抬起头来深深

满山的枫红

一直在跳舞的菅芒花

地感动，却是万语难及。

　　每一年都有美丽的秋云，在无可言诠的生命里，像飞过天际的大雁，长啸一声，飞过去了，音声犹在耳际回旋，仰头一望，群雁已没入了长空。

　　这秋天的心情，就像微步中年的心境吧！

　　《不知多少秋声》
　　　　　林清玄

在 淡淡的秋季
我多想穿过
枯死的篱墙，走向你
在那迷蒙的湖边
悄悄低语
唱起儿歌
小心地把雨丝躲避

——生活中只有感觉
生活中只有教义
当我们得到了生活

生命便悄悄飞离
像一群被打湿的小鸽子
在雾中
失去踪迹

不，不是这支歌曲
在小时候没有泪
只有露滴
每滴露水里
都有浅红色的梦——
当我们把眼睛紧紧闭起

哦，在淡淡的秋季
我没有走向你
没有唱，没有低语
我沿着篱墙
向失色的世界走去
为明天的歌
能飘在晴空里

《在淡淡的秋季》
顾城

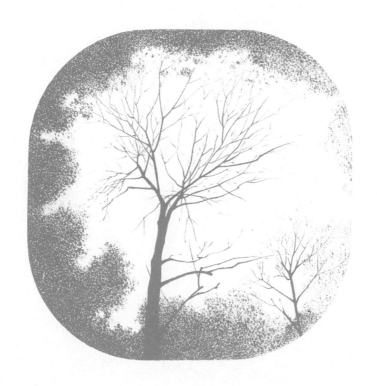

我像一片秋天的残云，无主地在空中飘荡，呵，我的永远光耀的太阳！你的触摸远没有蒸化了我的水汽，使我与你的光明合一，因此我计算着和你分离的悠长的年月。

假如这是你的愿望，假如这是你的游戏，就请把我这流逝的空虚染上颜色，镀

上金辉，让它在狂风中飘浮，舒卷成种种的奇观。

而且假如你愿意在夜晚结束了这场游戏，我就在黑暗中，或在灿白晨光的微笑中，在净化的清凉中，融化消失。

《吉檀迦利》
泰戈尔

初秋的晴空万里无云，河水快要溢出堤岸，冲刷着横倒在浅滩上的一棵大树裸露的树根。长长的小径

从村庄里伸出，宛如饥渴的舌头，一头扎入小河中。

我向四周眺望。静默的天空，流动的河水，我感觉到幸福在向四方延伸，就像孩子脸上绽开纯真的笑靥。我的心是充实的。

……

秋天是属于我的，因为她时刻在我心中摆动，她那闪光的脚铃随着我的脉搏叮当作响，她那薄雾似的面纱随着我的呼吸飘动。梦中，我熟悉她那棕色长发的触抚。绿叶和着我的生命跳动飞舞，而她就在外面颤动的叶子

中。她的明眸在晴空中微笑，因为是从我这里，它们吸取了光明。

《爱者之贻》
泰戈尔

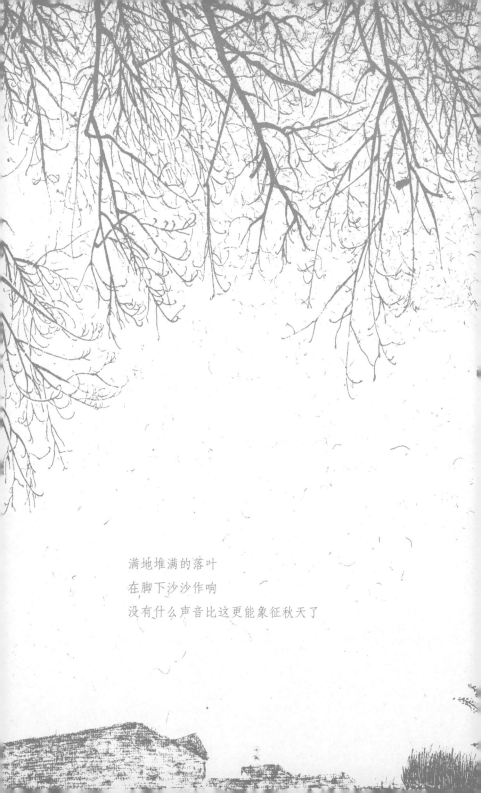

满地堆满的落叶

在脚下沙沙作响

没有什么声音比这更能象征秋天了

九月的霜花，
十月的霜花，
雾的娇女，
开到我鬓边来。

装点着秋叶，
你装点了单调
的死，
雾的娇女，
来替我簪你素
艳的花。

你还有珍珠的眼泪吗？

太阳已不复重燃死灰了。

我静观我鬓丝的零落，

于是我迎来你所装点的秋。

《霜花》
丘特切夫

越橘渐渐成熟，
天气越来越冷。
心情愈加惆怅，
缘于鸟的哀鸣。

候鸟成群飞离，
飞越蓝色大海，
树木穿上新装，
呈现各种色彩。

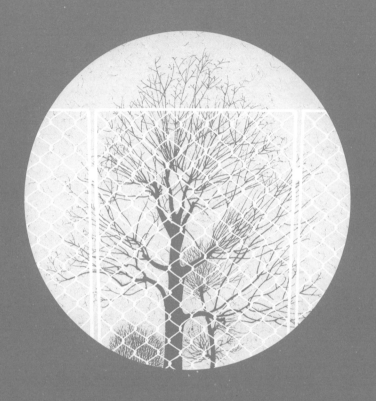

太阳很少欢笑，
花儿失去香气。
秋天快要苏醒——
朦朦胧胧哭泣。

《秋天》
巴尔蒙特

秋是年轻，快乐，顽皮——夏的欣欢的儿子——到处都呈出青春同恶作剧的现象。春是个小心翼翼的艺术家，他微妙技巧地画出一朵朵的花，秋却是绝不经心地将许多整罐的颜料拿来飞涂乱抹。本来是留给蔷薇同郁金香的深红同朱红颜色却

泼在莓类上面，弄得
每丛灌木都像着了火
一样，爬藤所盖住的
老屋红得似夕阳。

《秋》
罗杰

秋日的黄昏冲淡、明丽，

　　蕴含着可爱而神秘的魅力：

　　不祥的美景，斑驳的树丛，

　　红叶沙沙，满怀倦意。

　　头上是朦胧、寂静的碧空，

　　下方的大地孤苦伶仃，

　　有时冷风会突然

吹起，

　　像预感到狂风暴
雨的来临。

　　消损，疲劳——
而面对一切

　　却颓然一笑，温
和柔婉，

　　对万物之灵而
言，这就叫

　　苦难中令人神往
的腼腆。

　　　　《秋日的黄昏》
　　　　　丘特切夫

尽管这里是亚热带，但我仍从蓝天白云间读到了你的消息。那蓝天的明净高爽，白云的浅淡悠闲，依约仍有北方那金风乍起、白露初零的神韵。

一向，我欣仰你的安闲明澈，远胜过春天的浮躁喧腾。自从读小学的童年，我就深爱暑假过后，校园中野草深深的那份

宁静。夏的尾声已近，你就在极度成熟葱郁的林木间，怡然地拥有了万物。由那澄明万里的长空，到穗实累累的秋天，就都在你那飘逸的衣襟下安详地找到了归宿。接着，你用那黄菊、红叶、征雁、秋虫，一样一样地把宇宙染上含蓄淡雅的秋色；于是木叶由绿而黄而萧

萧地飘落，芦花飞白，枫林染赤，小室中枕箪生凉，再加上三日五日潇潇秋雨，那就连疏林野草间都是秋声了！

想你一定还记得你伴我度过的那些复杂多变的岁月。那两年，我在那寂寞的村学里，打发凄苦无望的时刻，是你带着哲学家的明悟来慰藉我

深藏在内心的悲凉。
你让我领略到寂寥中
的宁静，无望时的安
闲。那许多唐人诗句
都在你澄明智慧的引
导之下，一一打入我
稚弱善感的心扉。是
你教会了我怎样去利
用寂寞无聊的时刻，
发掘出生命的潜能，
寻找到迷失的自我。

　　你一定也还记
得，我们为你唱"红

叶为他遮烦恼，白云为他掩悲哀"的那两年怆凉的日子。情感上的折磨使我觉察到人生中有多少幻灭，有多少残忍，有多少不忍卒说的悲哀！但是，红叶白云终于为我们冲淡了那胶着沉重的烦恼和忧郁；如今时己过，境己迁，忘记中倒真的只残留当时和我共患难的那

个女孩落寞的素脸。是"白云如粉黛，红叶如胭脂"，还是"粉黛如白云，胭脂如红叶"？那感伤落寞的心情，如今早已消散无存。原来一切的悲愁，如加以诗情和智慧去涂染，那就成为深沉激动的美丽。你是曾如此有力地启迪了我们，而在我逐渐沉稳的中年，始领悟

到你真正的豁达与超然！

　　你说："生命的过程注定是由激越到安详，由绚烂到平淡。一切情绪上的激荡终会过去，一切色彩喧哗终会消隐。如果你爱生命，你该不怕去体尝。因为到了这一天，树高千丈，叶落归根，一切终要回返大地，消溶于那一片

渺远深沉的棕土。到了那一天，你将带着丰收的生命的果粒，牢记着它们的苦涩或甘甜，随着那飘陨的落叶消隐，沉埋在秋的泥土中，去安享生命的最后胜利，去吟唱生命最后的凯歌。"

"生命不是虚空，它是如厚重的大地一般真实而具体。因此，你应该在执著的时候

执著，沉迷的时候沉迷，清醒的时候清醒。"

如今，在这亚热带的蓝天白云间，我仍然读到了你智慧的低语。我不但以爱和礼赞的心情来记住生命的欢乐，也同样以爱和礼赞的心情去纪念那几年——生命中难得出现的那几年刻骨的悲伤与酸痛。

而今后，我更要以较为冲淡的心情去了解，了解那属于你的，冷然的清醒、超逸的豁达、不变的安闲和永恒的宁静。

《写给秋天》

罗兰